越玩越聰明的

# 數學遊戲 10

吳長順 著

三民書局

國家圖書館出版品預行編目資料

越玩越聰明的數學遊戲 10 / 吳長順著.－－初版一刷.－－臺北
市：三民，2019
面；　公分

ISBN 978-957-14-6697-2　(平裝)
1. 數學遊戲

997.6　　　　　　　　　　　　　　　　　108003738

© 　越玩越聰明的數學遊戲 10

| | |
|---|---|
| 著 作 人 | 吳長順 |
| 責任編輯 | 郭欣瓚 |
| 美術設計 | 黃顯喬 |
| 發 行 人 | 劉振強 |
| 發 行 所 | 三民書局股份有限公司 |
| | 地址　臺北市復興北路386號 |
| | 電話　(02)25006600 |
| | 郵撥帳號　0009998-5 |
| 門 市 部 | (復北店) 臺北市復興北路386號 |
| | (重南店) 臺北市重慶南路一段61號 |
| 出版日期 | 初版一刷　2019年9月 |
| 編　　號 | S 317400 |

行政院新聞局登記證局版臺業字第○二○○號

原中文簡體字版《越玩越聰明的數學遊戲4－數學天才》(吳長順 著)
由科學出版社於2015年出版，本中文繁體字版經科學出版社
授權獨家在臺灣地區出版、發行、銷售

# 前 言

　　有人說：「人才是培養出來的，天才是與生俱來的。」我們可能練不成最強的大腦，或許我們很難成為數學天才，但是，那些數學天才不一定能夠解答的題目，在這本書中我們能夠找到答案！

　　我們知道，數學概念約有兩千多個，要完全掌握好像不太可能，然而一點一滴的數學樂趣與數學思維，卻足以構成這龐大的數學概念家族。沉浸在曼妙的數字海洋，品味著整齊劃一、獨特出奇、活潑調皮、嚴謹無比的數字特性，一定會讓你領略到成為數學天才的意境。

　　數學天才的思維品質是需要學習的，數學天才的能力更是可以鍛鍊的。本書提供了成為數學天才的訓練方法和技巧，看過之後你一定會很有收穫，讓你思路大開，並且能夠在數學面前大大方方地直起腰桿。

　　當你捧讀本書的時候，一定會被書中的數字和字母、圖形拼湊、視覺推理、智商測試、規律填數、觀察力、想像測試等表達獨特、

構思巧妙的趣題所吸引。這些精心挑選的題目，能產生新穎有趣之感，且伴隨解題而來的種種困惑也會讓你欲罷不能，你可能會感嘆，這世上居然有這麼生動的數學題。

有人說數字是上天派來的天使，那我們品味的數學樂趣不正是天使送來的棉花糖和巧克力嗎？數學其實不枯燥，數學有樂趣。數學是天使，她為我們灑下片片飽含樂趣和靈性的益智花瓣，讓我們在撿拾樂趣的同時，也收獲了自信，因為我們知道，信心是靠成功累積而來！

吳長順

2015 年 2 月

# 目 次
CONTENTS

一 神奇填數……1

二 畫龍點睛……27

三 與眾不同……41

四 趣味魔法……57

五 智慧旋風……85

六 妙填趣式……101

# 一、神奇填數

**1** **真有點兒神奇**　　　　　　　　　　★☆☆

在 1～6 這些自然數中，有三個數字，這裡用「真」、「神」、「奇」來表示，列出下面的算式。看仔細，兩道算式是帶有小數點的哦！

你知道他們各代表的數字嗎？

真 ＋ 神 ＋ 奇 ＝ 13

真 × 神 ． 奇 ＝ 13

真 ． 神 × 奇 ＝ 13

## 1 真有點兒神奇 答案

很顯然，算式中的三個數字中，不可能有 1，因為 1＋6＋6＝13，而數字又不能重複。三個數中如果有 2，那麼其餘兩個數只能是 5 和 6 了，因為 2＋5＋6＝13。當然，還可能有 3＋4＋6＝13，透過與後面兩道算式的結合，發現只有出現 5 時，才可能讓答案為整數，故只有下面這一種答案了。

$$2 + 6 + 5 = 13$$
$$2 \times 6.5 = 13$$
$$2.6 \times 5 = 13$$

**2 趣味數學魔法** ★☆☆

請你從 1、2、3、4、5 中選出四個數字，分別替換下列算式中的字，使之成為一道等式。

限定：數 < 學，魔 < 法

數＋學＝魔×法
數×學＝魔＋法

## 2 趣味數學魔法 答案

$$1 + 5 = 2 \times 3$$
$$1 \times 5 = 2 + 3$$

**3 ▶ 歡歡喜喜**　　　　　　　　★☆☆

請將算式中的漢字換成適當的數字，使下面十道答案為 100 的算式都能夠成立。

你能很快完成嗎？

提示：歡 < 賀 < 喜 < 頌 < 笑 < 歌

歡 × 歡 × 喜 × 喜 ＝ 1 0 0

歡 ＋ 歡 × 笑 × 笑 ＝ 1 0 0

賀 × 賀喜 － 喜 ＝ 1 0 0

喜 × 喜 × 歡 × 歡 ＝ 1 0 0

頌 ＋ 頌 ＋ 歌歌 ＝ 1 0 0

頌 × 頌 ＋ 歌 × 歌 ＝ 1 0 0

笑 × 笑 × 歡 ＋ 歡 ＝ 1 0 0

歌 ＋ 歌頌 ＋ 頌 ＝ 1 0 0

歌歌 ＋ 頌 ＋ 頌 ＝ 1 0 0

歌 × 歌 ＋ 頌 × 頌 ＝ 1 0 0

3 歡歡喜喜 答案

$$2 × 2 × 5 × 5 = 100$$

$$2 + 2 × 7 × 7 = 100$$

$$3 × 35 - 5 = 100$$

$$5 × 5 × 2 × 2 = 100$$

$$6 + 6 + 88 = 100$$

$$6 × 6 + 8 × 8 = 100$$

$$7 × 7 × 2 + 2 = 100$$

$$8 + 86 + 6 = 100$$

$$88 + 6 + 6 = 100$$

$$8 × 8 + 6 × 6 = 100$$

## 4 ▶ 智力猜數　　　　　　　　　　★ ☆ ☆

這是一道神奇無比的算式，它是在數字串「987654321」
中，添上＋、－、×、÷ 四則運算符號組成算式。我們
只知道它的答案是由相同數字組成的四位數。
你能猜出它的答案是多少嗎？

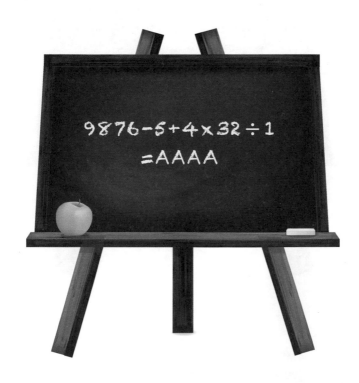

## 4 智力猜數 答案

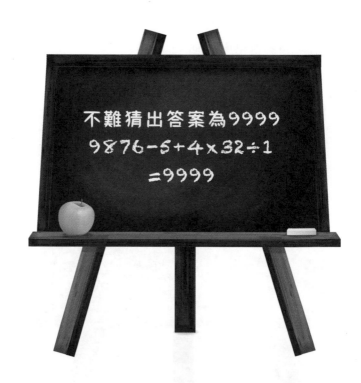

不難猜出答案為9999
9876-5+4×32÷1
=9999

想想看，A、B、C、D 各表示多少時，這兩道奇怪的等式能夠成立？

> ABCD9×3 = 222777
>
> CBAD3×9 = 222777

5 ABCD 答案

如果你想到除法是乘法的逆運算，用 222777 除以 3 或 9，就能算出它們表示的數字，這比用猜的還準且快！

$$74259 \times 3 = 222777$$

$$24753 \times 9 = 222777$$

## 6 字母換數

將算式中的 A 和 B 換成什麼數字時，兩道等式都能成立？

你能猜出各是多少嗎？

$$AB \div 8 = 8$$
$$B8 \div A = 8$$

6 字母換數 答案

$$64 \div 8 = 8$$

$$48 \div 6 = 8$$

**7 漢字換數** ★★☆

請將算式中的漢字，換作對應的數字，使八道等式都能
夠成立。

你知道每個漢字代表的數字嗎？

---

認×認＋認－真×真－真＝22

開×開＋開－心×心－心＝44

快×快＋快－樂×樂－樂＝66

大×大＋大－方×方－方＝88

---

認認認－真真真＝222

開開開－心心心＝444

快快快－樂樂樂＝666

大大大－方方方＝888

---

**7** 漢字換數 答案

$$6×6+6-4×4-4=22$$

$$7×7+7-3×3-3=44$$

$$8×8+8-2×2-2=66$$

$$9×9+9-1×1-1=88$$

$$666-444=222$$

$$777-333=444$$

$$888-222=666$$

$$999-111=888$$

**8** **好事成雙** ★★☆

請將算式中的「好事成雙」換成四個不同的數字，使它們組合的四道除法算式能夠同時成立。

它們各是多少呢？快來算一算吧！

好 好 好 事 ÷ 成 雙 雙 雙 = 2

事 好 好 事 ÷ 成 成 雙 雙 = 2

事 事 好 事 ÷ 成 成 成 雙 = 2

事 事 事 事 ÷ 成 成 成 成 = 2

越玩越聰明的 數學 遊戲 10

8 好事成雙 答案

答案不唯一！

$$7776 \div 3888 = 2$$

$$6776 \div 3388 = 2$$

$$6676 \div 3338 = 2$$

$$6666 \div 3333 = 2$$

## 9 AB 換數 ★★☆

這天，特務兔給支吾豬出了這樣一道題：

$$11 \times AB + 22 \times BB + 33 \times AA = 5555$$

支吾豬看著題目，半天也沒想出答案，這可把他愁壞了，嘴裡不停地說：「這……這也……也太難了，沒法下手呀！」特務兔在一旁逗他：「不難不難，從它的個位數字考慮就可以找到答案。哈哈哈，怎麼樣？想出來了嗎？」特務兔越是氣他，支吾豬越是說不上來。

想想看，你能回答出來嗎？快來幫幫支吾豬吧！

9 ▶ AB 換數 答案

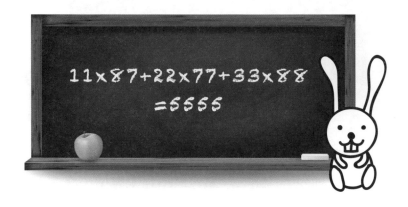

$$11 \times 87 + 22 \times 77 + 33 \times 88 = 6666$$

## 10 ▶ 算得巧 ★★☆

下式中「算」、「得」、「巧」各表示多少時，等式才會成立？

「算」、「得」、「巧」表示 1～9 中的不同數字，如果取最大值，77＋88＋99＝264，可見「算」表示的數字不會大於 2。你可以從這裡著手試試！

你能很快完成嗎？

$$算算＋得得＋巧巧＝算得巧$$

## 10 算得巧 答案

$$11 + 99 + 88 = 198$$

請你譯出「三八婦女節」所代表的五位數，並在空格內填上適當的數字，使等式成立。

試試看，你能完成嗎？

三八婦女節×5＝38□□□□
三八婦女節×7＝□38□□□
三八婦女節×2＝□□38□□
三八婦女節×8＝□□□38□
三八婦女節×6＝□□□□38

## 11▶ 婦女節趣題 答案

$$76923 \times 5 = 384615$$
$$76923 \times 7 = 538461$$
$$76923 \times 2 = 153846$$
$$76923 \times 8 = 615384$$
$$76923 \times 6 = 461538$$

## 12 新奇妙趣 ★★★

想想看，算式中的「新奇妙趣」各表示一個什麼數字時，
下面這三道等式都能夠成立？

新 奇 妙 趣 ÷ 妙 趣 ＝ 33

新 奇 妙 趣 ÷ 奇 趣 ＝ 55

新 奇 妙 趣 ÷ 新 趣 ＝ 99

12 新奇妙趣 答案

$$2475 \div 75 = 33$$
$$2475 \div 45 = 55$$
$$2475 \div 25 = 99$$

**13▶ 特務兔與支吾豬** ★★★

請你從 1、2、3、4、5 中選出適當數字，分別替換下式中的字，使之成為等式。

$$
\begin{array}{r}
兔 \\
\times \quad 務兔 \\
\hline
特務兔
\end{array}
$$

**7 × 支吾豬 × 支吾豬 = 支吾豬支吾豬**

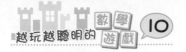

$$\begin{array}{r} 5 \\ \times\ 25 \\ \hline 125 \end{array}$$

$7 \times 143 \times 143 = 143143$

# 二、畫龍點睛

## 14 巧填數字 ★☆☆

請你在這道算式中填上兩個數字「2」，使等式成立。
你能填出來嗎？

## 14 巧填數字 答案

$$102 - 10^2 = 2$$

**15 神奇猜數** ★★☆

新年遊戲會上，張老師給大家出了這樣一道數學題：

從十二位數 888888888880 中，減去一個一位數後，它就可以被 2015 整除了。

大家猜來猜去，因為數太大，不進行運算根本就不知道對錯。

你能猜出減去哪個數嗎？

### 15 神奇猜數 答案

因為能被 2015 整除的話，這個數的末位一定是 0 或 5，題目說明了要在這個十二位數中減去一個數，因此這個數只能是 5。

$$888888888880 - 5 = 888888888875$$

$$441135925 \times 2015 = 888888888875$$

16 **趣味添 O**                           ★ ★ ☆

給 (1) 式添一個「O」，給 (2) 式添兩個「O」，給 (3) 式
添三個「O」，給 (4) 式添四個「O」，給 (5) 式添五個「O」，
使等式都能成立。你能完成嗎？

（1）　1 + 11 = 111

（2）　2 + 22 = 222

（3）　3 + 33 = 333

（4）　4 + 44 = 444

（5）　5 + 55 = 555

16 趣味添 ○ 答案

(1) 1＋110＝111
(2) 20＋202＝222
(3) 3＋3030＝3033
(4) 40＋4400＝4440
(5) 500＋5005＝5505

**17 十分有趣** ★★☆

將「10」分成「1」和「0」兩個數字，再分別添加到下列算式中，使這道等式成立。

如何添呢？你會嗎？

$$1 \ 2 \ 3 \ 4 \times 5 = 6 \ 7$$

17 十分有趣 答案

$$1\ 2\ 3\ 4\times 5 = 6\ 1\ 7\ 0$$

**18** **巧添 789** ★★☆

在下面算式中添上 7、8、9 三個數字，使等式成立。哪
些位置可以添數字，先想想，再試試。

你能很快完成嗎？

## 18 巧添 789 答案

$$123+48=75+96$$

或

$$123+48=95+76$$

19▶ 巧添數字

請依照條件把指定的數字添入下列算式，使它們都成為
相等的算式。試試看，你來填一填好嗎？

(1) 式添入1、2
(2) 式添入3、4、5
(3) 式添入6、7、8
(4) 式添入9

(1) 5 ÷ 5 ÷ 5 = 5
(2) 6 ÷ 66 = 66
(3) 32 × 32 × 32 = 32
(4) 1 × 11 × 111 = 111111

19 巧添數字 答案

(1) $125 \div 5 \div 5 = 5$

(2) $4356 \div 66 = 66$

(3) $32 \times 32 \times 32 = 32768$

(4) $91 \times 11 \times 111 = 111111$

 怪式變等式　　　　　　　　★★★

在下圖兩道算式中，分別添上三個相同的數字，使「怪
式」變成等式。

各添多少，如何添，你會嗎？

$$4 - 4 = 2$$
$$9 - 9 = 5$$

20▶ 怪式變等式 答案

你還有其他添法嗎？

$$74 - 47 = 27$$
$$94 - 49 = 45$$

# 三、與眾不同

## 21▶ 巧填等式 　　　　　　　　　★☆☆

請在圓圈內填入適當的數字，使它們構成等式，並使填入的數字有一定的規律，試試看吧！

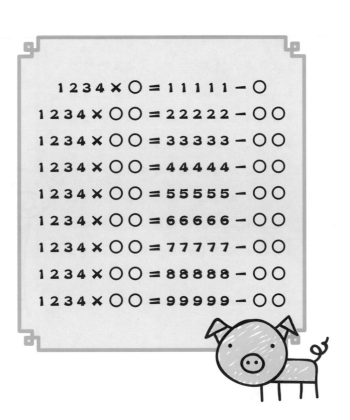

$1234 \times \bigcirc = 11111 - \bigcirc$

$1234 \times \bigcirc\bigcirc = 22222 - \bigcirc\bigcirc$

$1234 \times \bigcirc\bigcirc = 33333 - \bigcirc\bigcirc$

$1234 \times \bigcirc\bigcirc = 44444 - \bigcirc\bigcirc$

$1234 \times \bigcirc\bigcirc = 55555 - \bigcirc\bigcirc$

$1234 \times \bigcirc\bigcirc = 66666 - \bigcirc\bigcirc$

$1234 \times \bigcirc\bigcirc = 77777 - \bigcirc\bigcirc$

$1234 \times \bigcirc\bigcirc = 88888 - \bigcirc\bigcirc$

$1234 \times \bigcirc\bigcirc = 99999 - \bigcirc\bigcirc$

21 巧填等式 答案

$$1234 \times 9 = 11111 - 5$$
$$1234 \times 18 = 22222 - 10$$
$$1234 \times 27 = 33333 - 15$$
$$1234 \times 36 = 44444 - 20$$
$$1234 \times 45 = 55555 - 25$$
$$1234 \times 54 = 66666 - 30$$
$$1234 \times 63 = 77777 - 35$$
$$1234 \times 72 = 88888 - 40$$
$$1234 \times 81 = 99999 - 45$$

22 趣填分數                                    ★☆☆

請在每個空格內填入一個分數，使下列等式成立。

聰明的朋友們，快來試試吧！

□ × 2 3 4 5 + 8 = 2 0 1 8

□ × 4 5 × 6 7 + 8 = 2 0 1 8

□ × 3 × 4 × 5 × 6 7 + 8 = 2 0 1 8

越玩越聰明的 數學遊戲 **10**

## 22▶ 趣填分數 答案

$$\frac{6}{7} \times 2345 + 8 = 2018$$

$$\frac{2}{3} \times 45 \times 67 + 8 = 2018$$

$$\frac{1}{2} \times 3 \times 4 \times 5 \times 67 + 8 = 2018$$

## 23 神奇算式之 I

這裡有一組神奇的算式。

想想看，空格內填入一個什麼數字時，這些等式都能夠
成立？

$$2\ 1 \times 6 = 1\ 2\ 6$$
$$2\ \square\ 1 \times 6 = 1\ 2\ \square\ 6$$
$$2\ \square\ \square\ 1 \times 6 = 1\ 2\ \square\ \square\ 6$$
$$2\ \square\ \square\ \square\ 1 \times 6 = 1\ 2\ \square\ \square\ \square\ 6$$
$$2\ \square\ \square\ \square\ \square\ 1 \times 6 = 1\ 2\ \square\ \square\ \square\ \square\ 6$$

23 神奇算式之 1 答案

$$21 \times 6 = 126$$
$$201 \times 6 = 1206$$
$$2001 \times 6 = 12006$$
$$20001 \times 6 = 120006$$
$$200001 \times 6 = 1200006$$

## 24 神奇算式之 2 ★★☆

這裡有一組神奇的算式。

想想看,空格內填入一個什麼數字時,這些等式都能夠成立?

473 × 8 = 3784

4☐73 × 8 = 3☐784

4☐☐73 × 8 = 3☐☐784

4☐☐☐73 × 8 = 3☐☐☐784

4☐☐☐☐73 × 8 = 3☐☐☐☐784

**24▸ 神奇算式之 2 答案**

$$473 \times 8 = 3784$$
$$4973 \times 8 = 39784$$
$$49973 \times 8 = 399784$$
$$499973 \times 8 = 3999784$$
$$4999973 \times 8 = 39999784$$

### 25 快速填數　　　　　　　　　　★★☆

請把適當的數填入空格，構成九道等式，並使填入的數字有一定的規律。

試試看，你來填一填好嗎？

$$1\ \boxed{\phantom{0}}\quad 1 \div 1\ \boxed{\phantom{0}}\quad = 9\ 9$$
$$2\ \boxed{\phantom{0}}\quad 2 \div 2\ \boxed{\phantom{0}}\quad = 9\ 9$$
$$3\ \boxed{\phantom{0}}\quad 3 \div 3\ \boxed{\phantom{0}}\quad = 9\ 9$$

$$4\ \boxed{\phantom{0}}\quad 4 \div 4\ \boxed{\phantom{0}}\quad = 9\ 9$$
$$5\ \boxed{\phantom{0}}\quad 5 \div 5\ \boxed{\phantom{0}}\quad = 9\ 9$$
$$6\ \boxed{\phantom{0}}\quad 6 \div 6\ \boxed{\phantom{0}}\quad = 9\ 9$$

$$7\ \boxed{\phantom{0}}\quad 7 \div 7\ \boxed{\phantom{0}}\quad = 9\ 9$$
$$8\ \boxed{\phantom{0}}\quad 8 \div 8\ \boxed{\phantom{0}}\quad = 9\ 9$$
$$9\ \boxed{\phantom{0}}\quad 9 \div 9\ \boxed{\phantom{0}}\quad = 9\ 9$$

## 25 快速填數 答案

$$1881 \div 19 = 99$$
$$2772 \div 28 = 99$$
$$3663 \div 37 = 99$$
$$4554 \div 46 = 99$$
$$5445 \div 55 = 99$$
$$6336 \div 64 = 99$$
$$7227 \div 73 = 99$$
$$8118 \div 82 = 99$$
$$9009 \div 91 = 99$$

## 26 算式填數之 1 ★★☆

請將數字 1、2、3、4、5、6、7、8、9，分別填入算式
的空格內，使三道等式都能夠成立。

試試看，你能完成嗎？

## 26 算式填數之 1 答案

$$7 \times 3 = 21$$
$$7 \times 7 = 49$$
$$7 \times 8 = 56$$

## 27 算式填數之 2 　　　　★★☆

請將 1、2、3、4、5、6、7、8、9 分別填入下面的算式中，
使每個算式都能夠相等。

你會填嗎？

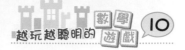

## 27 算式填數之 2 答案

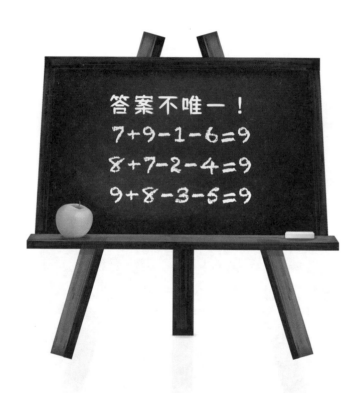

答案不唯一！
7＋9－1－6＝9
8＋7－2－4＝9
9＋8－3－5＝9

### 28 趣寫算式 ★★★

請將數字 1、2、3、4、5、6、7、8、9，分別填入算式
的空格內，使每組的三道等式都能夠成立。

試試看，你能完成嗎？

**28▶ 趣寫算式 答案**

(1) 2 × 3 = 6
2 × 7 = 14
2 × 29 = 58

(2) 2 × 2 = 4
2 × 3 = 6
2 × 79 = 158

# 四、趣味魔法

## 29▶ 明察秋毫　　　　　　　　　　　★☆☆

下面兩道非常相似的算式中，有一道是不相等的。如果將不相等的算式去掉一個數字，它就能變成等式了。

你能很快判斷出哪個算式不相等，並且將多餘的數字去掉，使它變成等式嗎？

> A. 98÷7＋6543－2×1＝555
> B. 98＋765－43×2÷1＝777

### 29 明察秋毫 答案

顯然，B. 98＋765－43×2÷1＝777 是一道等式。

計算一下 A 式，98÷7＋6543－2×1＝6555。

發現它的答案是 6555，故只需要去掉算式中的數字 6，它就變成等式了。

$$98÷7＋543－2×1＝555$$

## 30▶ 改符號換答案　　　　　　　　★☆☆

來看下面的兩道算式：

它們是由 1、2、3、4、5、6 這六個數字所組成答案為
10 和 11 的算式。想想看，如果將乘號換成哪一種運算
符號，這兩道算式的答案就要交換了。

30▶ 改符號換答案 答案

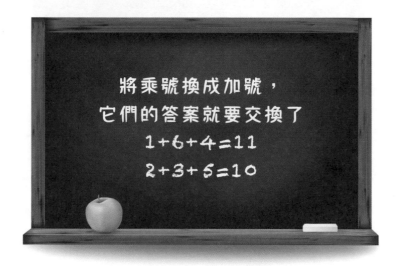

將乘號換成加號，
它們的答案就要交換了
1+6+4=11
2+3+5=10

### 31 ▶ 巧調 1、5、7 ★☆☆

下面是用數字1～8和運算符號組合成答案為4.5的等式。

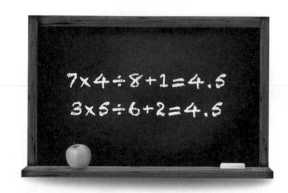

$$7 \times 4 \div 8 + 1 = 4.5$$
$$3 \times 5 \div 6 + 2 = 4.5$$

請你移動算式中的 1、5、7 三個數字的位置，使它們的
答案變為 5.5。

試試看，可能嗎？

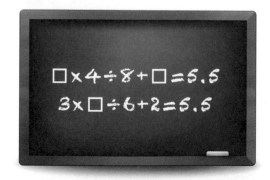

$$\square \times 4 \div 8 + \square = 5.5$$
$$3 \times \square \div 6 + 2 = 5.5$$

31▶ 巧調 1、5、7 答案

$$1 \times 4 \div 8 + 5 = 5.5$$
$$3 \times 7 \div 6 + 2 = 5.5$$

## 32 化整為零　　★☆☆

有這樣四道算式：

$$326 - 26 = 300$$
$$547 - 47 = 500$$
$$768 - 68 = 700$$
$$989 - 89 = 900$$

我們將減號去掉，答案改為 0：

$$32626 = 0$$
$$54747 = 0$$
$$76868 = 0$$
$$98989 = 0$$

請你將減號重新填入算式，使之成為答案為 0 的正確算式。

請你試試看，能成功嗎？

# 32 化整為零 答案

$$32 - 6 - 26 = 0$$
$$54 - 7 - 47 = 0$$
$$76 - 8 - 68 = 0$$
$$98 - 9 - 89 = 0$$

## 33▶ 加變減仍相等 ★☆☆

數學的奇特，數學的美妙，從下面一道小小的算式中就能讓你體會到！

在數字鏈「115522」中使用兩個加號，可以得到答案為88的算式。

如果讓你在數字鏈「115522」中添上兩個減號，使算式仍舊等於88。這樣的算式你能寫出來嗎？

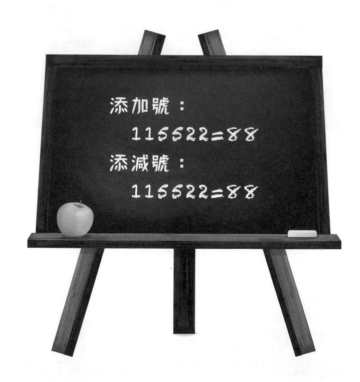

33▶ 加變減仍相等 答案

添加號：
11+55+22=88
添減號：
115-5-22=88

## 34 巧添括號　　　　　　　★☆☆

小八戒知道下面這道算式是不相等的，只需要添上一個括號，它便可以成為等式。可是，他又不知道該添在哪兒。

你能幫他把括號添上嗎？

$$3 + 45 \times 6 \times 7 = 34 \times 56 + 7$$

34 巧添括號 答案

$$(3 + 45 \times 6) \times 7 = 34 \times 56 + 7$$

## 35 兩個符號　　★☆☆

如果將算式中的加號去掉，請你填上兩個運算符號，
使它仍等於 28。

請你試試看，能成功嗎？

35 兩個符號 答案

填上減號和乘號

77-7×7=28

## 36 亮亮也答題　　　　　　　　★☆☆

放學後，三年級的幾個小伙伴在做添運算符號的數學遊戲。

題目是李老師出的：

在數字串 24985 中，添入適當的運算符號，使之成為一道答案為 100 的算式。

小輝的答案是：$(2+498) \div 5 = 100$。

小慧的沒有用括號，答案是：$24-9+85 = 100$。

「我可以試試嗎？」這時候，一年級的小同學亮亮也要來試一試。大家笑著說道：「你太小，這樣的題目都是很難的，再說其它的運算你也不會！」

亮亮歪歪腦袋天真地說：「我學過加法呀！我用加法算——」

大家頓時無語。嘿嘿，亮亮還真的完成了這道題目，引起大家深深思考。小輝和小慧都抓抓頭，不好意思地說，有時候我們考慮得太複雜了。

你能猜出亮亮的答案嗎？

## 36 亮亮也答題 答案

運用加號是可以完成的

$2 + 4 + 9 + 85 = 100$

## 37 四則運算 ★★☆

在下面算式的空格內，填入「＋、－、×、÷」，每個運算符號只能用一次，使等式成立。

試試看，你會填嗎？

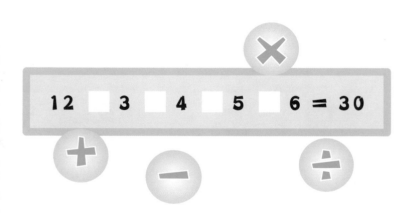

$$12 \div 3 - 4 + 5 \times 6 = 30$$

## 38▸ 拼數填數　　　★★☆

這裡有用 0～9 十個數字組成的五個兩位數：19、20、34、56、78。只給你一個加號和等號，使它能夠拼成一道等式。兩個兩位數可以拼成四位數用，如 19 和 20 可以拼成 1920、2019 等，但不允許將兩位數拆成兩個一位數用，如將 19 拆成 1 和 9 等。這道題有兩個答案：1956＋78＝2034；1978＋56＝2034。

好了，下面開始考考你：

這裡仍是用 0～9 十個數字組成的五個兩位數：12、34、59、60、78，同樣要求你來填寫一道加法等式：

（　　　）＋（　　　）＝（　　　）

試試看，該怎麼填？

**38** 拼數填數 答案

5978 + 34 = 6012

或

5934 + 78 = 6012

### 39 趣味調數　　　★★★

下面 A、B 兩組是用連續自然數 1～15 各一次，排列成三道答案為 122 的等式。

想想看，你能不能調整一下算式中的數，算式中的運算符號保持不變，使答案皆為 123 呢？

A. 8 × 15 + 1 − 2 + 3 = 122
　　9 × 13 + 4 − 6 + 7 = 122
　　10 × 12 + 5 − 14 + 11 = 122
B. 8 × 15 + 1 − 2 + 3 = 122
　　9 × 14 + 4 − 13 + 5 = 122
　　10 × 12 + 6 − 11 + 7 = 122

39▶ 趣味調數 (答案)

A. 8×15＋1－2＋4＝123
　 9×14＋3－13＋7＝123
　 10×11＋6－5＋12＝123
B. 8×15＋1－2＋4＝123
　 9×12＋5－3＋13＝123
　 10×11＋6－7＋14＝123

## 40▶ 趣得61 ★★★

請將 45、72、83、90 填入下面算式中的空格內，使它成為一道正確的算式。完成後的等式非常有趣，0～9 這十個數字各出現一次。

你能很快填完嗎？

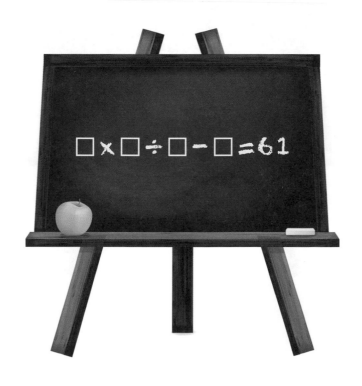

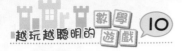

40▶ 趣得61 答案

$72 \times 90 \div 45 - 83 = 61$

$90 \times 72 \div 45 - 83 = 61$

## 41▸ 趣組算式　★★★

先來欣賞一組奇妙的算式，它們都是由數字串「135135」組成的，且不使用括號，可以組成答案為 100、200、400 的算式。

$135 - 1 \times 35 = 100$　　　　　$135 + 13 \times 5 = 200$

$135 \times 1 - 35 = 100$　　　　　$1 \times 3 \times 5 \times 13 + 5 = 200$

$135 \div 1 - 35 = 100$　　　　　$13 \times 5 + 135 = 200$

$1 \times 35 + 13 \times 5 = 100$　　　$13 \times 5 \times 1 \times 3 + 5 = 200$

$13 \times 5 + 1 \times 35 = 100$　　　$13 \times 5 \div 1 \times 3 + 5 = 200$

$13 \times 5 \times 1 + 35 = 100$

$13 \times 5 \div 1 + 35 = 100$

$1 \times 35 \times 1 \times 3 - 5 = 100$　　$135 \times 1 \times 3 - 5 = 400$

$1 \times 35 \div 1 \times 3 - 5 = 100$　　$135 \div 1 \times 3 - 5 = 400$

這裡大家來玩個有趣的組算式遊戲：

在數字串「246246」中，加上 +、−、×、÷ 其中的三個不同運算符號，不使用括號，使它組成答案為 99 的算式。你能辦到嗎？試一試！如果不限制所填的運算符號，你還能填出一道答案為 99 的算式嗎？

$$246246 = 99$$

### 41▶ 趣組算式 答案

這是一個暗藏玄機的數學遊戲，很多人會以為此題答案
不唯一，但你錯了！

在246246中，加上－、×、÷三個運算符號，不使用＋，
只能組成算式：

$$246 \div 2 - 4 \times 6 = 99$$

如果不限制所填的運算符號，算式只能成為：

$$2 + 4 + 62 \div 4 \times 6 = 99$$

## 42 巧填加減乘除 ★★★

這裡有一道怪算式，它們是在 11、33、55、77、99 中添上四則運算符號各一次所組成答案為 63.8 的算式。

請你將運算符號重新填入算式，使答案變為 28.6。

試試看，你能完成嗎？

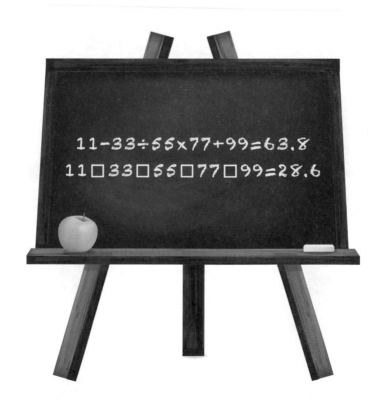

$$11-33÷55×77+99=63.8$$
$$11□33□55□77□99=28.6$$

## 42 巧填加減乘除 答案

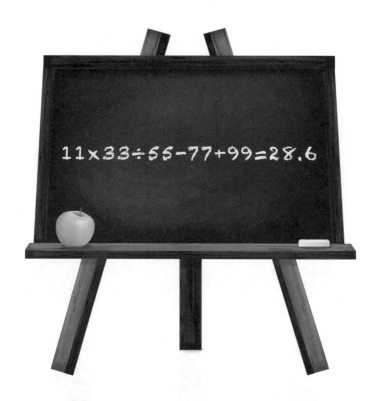

$11×33÷55-77+99=28.6$

**43** 3 的位置　　　　　　　　　　　★☆☆

這原本是用一個 1、三個 3、五個 5 組成的直式乘法。這
裡只告訴你 3 的位置，其餘的數由你來填。

試一試，能完成嗎？

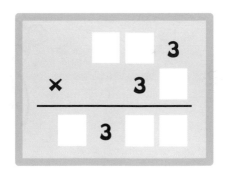

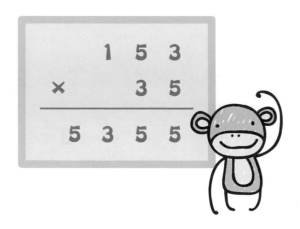

43 ３的位置 答案

$$\begin{array}{r} 1\ 5\ 3 \\ \times\quad 3\ 5 \\ \hline 5\ 3\ 5\ 5 \end{array}$$

## 44 步步登高　　　　　　　　★☆☆

請在空格內填入適當的數字，使直式乘法能夠成立。

你能很快完成嗎？來試試吧！

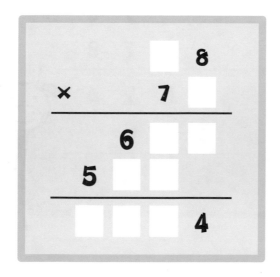

44 步步登高 答案

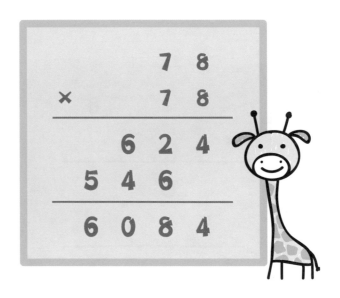

## 45 相鄰填數 ★★☆

虎大王給森林學校的孩子們出了一道「填數字」題：

這道算式中只有一個數字1。請你在空格內填入3、4、5、6、7、8、9這七個數字，使它們成為一道等式。條件是：3和4要相鄰（這裡所說的相鄰，可以是上下相鄰，也可以是左右相鄰）；4和5要相鄰；5和6要相鄰；6和7要相鄰；7和8要相鄰，當然，8和9也要相鄰。你能很快完成嗎？

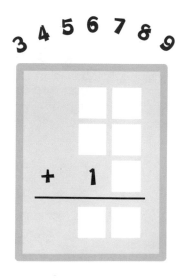

## 45 相鄰填數 答案

你可以這樣想：三個由不同數字構成的兩位數相加，其和仍為兩位數，那麼最小的數字必定在加數中，和數必然是 9 和 8，且只能是 98，因為題目的條件是數字必須相鄰，故 8 的上面必定為 7，7 的上面必定是 6。數字 5 有兩個位置可選如果是在數字 6 的左邊，假定數字 5 在 6 的左邊，5 的上面必定為 4，十位上的數字已超過了 10，要進位，故不符合條件。因此，數字 5 只能在數字 6 的上面，5 的左邊為 4，4 的下面為 3。

透過驗算，算式符合要求，且是這道題目的唯一解。

有些繁難的計算題，如果我們能認真觀察分析題目的特點，靈活運用運算定律，採用一些巧妙的方法去計算，也是能快速、正確得到答案的。

## 46 聰明才智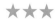

式子中的「聰明才智」表示四個不同的數字。

你能根據算式表明的關係，猜出它們各表示的數字嗎？

## 46 ▶ 聰明才智 答案

$$
\begin{array}{r}
4\ 1\ 2\ 5 \\
\times\quad\ \ 3\ 2\ 1 \\
\hline
1\ 3\ 2\ 4\ 1\ 2\ 5
\end{array}
$$

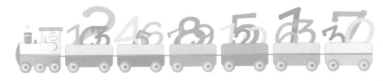

**47** **趣味補數** ★★★

「7×8＝56」是一道等式。

現在將這道等式加入五個空格，形成下圖的兩種形式，請你將數字 1、2、3、4、9 填入空格，使它形成一道含有 1～9 這九個數字的等式。

你會填嗎？

## 47 趣味補數 答案

```
      2  9  7
×        1  8
───────────────
   5  3  4  6
```

```
         2  7
×     1  9  8
───────────────
   5  3  4  6
```

## 48 神秘黑三角 ★★★

有一部老電影叫《黑三角》，是一部推理偵探片。巧了，
下面的式子中就有六種不同的「黑三角」，你來看看，
它們各代表什麼數字？

你能完成嗎？

越玩越聰明的 數學遊戲 10

**48** 神秘黑三角 答案

```
    3 8 4 6 1 5
  + 4 6 1 5 3 8
  ─────────────
    8 4 6 1 5 3
```

## 49 超級難題　　　★★★

在空格內填入<u>適當的數字</u>，使之成為相等的式子。

這道題有一定的難度，你有興趣闖過這關嗎？

$$\frac{1}{33} + \frac{1}{\boxed{\phantom{000}}} = \frac{1}{35} + \frac{1}{\boxed{\phantom{000}}}$$

**49▶ 超級難題 答案**

$$\frac{1}{33} + \frac{1}{385} = \frac{1}{35} + \frac{1}{231}$$

## 50▶ 數學遊戲　　　　　　　　★★★

將下列算式中的漢字換成四個數字，使之成為等式。

限定：學＜數＜遊＜戲

這道題有一定的難度，你有信心完成嗎？

$$\frac{1}{數} \times \frac{1}{學} + \frac{1}{遊} \times \frac{1}{戲} + \frac{1}{數學} + \frac{1}{遊戲} = \frac{1}{5}$$

50▶ 數學遊戲 答案

$$\frac{1}{4} \times \frac{1}{2} + \frac{1}{5} \times \frac{1}{6} + \frac{1}{42} + \frac{1}{56} = \frac{1}{5}$$

# 六、妙填趣式

## 51▶ 菱形與三角形　　　　　　　　★☆☆

請將算式中的菱形與三角形，換成兩個不同的數字，使兩道等式同時成立。試試看，你能填出來嗎？

$$\diamondsuit \div 3 \times \triangle 2 = 32$$

$$\triangle 2 \div 3 \times \diamondsuit = 32$$

51▶ 菱形與三角形 答案

$$8 \div 3 \times 12 = 32$$

$$12 \div 3 \times 8 = 32$$

## 52▶ 歪打正著　　　★☆☆

羊爺爺在黑板上給特務兔和小豬他們出了一道填數字題：
請在空格內填入 3、3、3、6、6、6，相同的數字填入同
樣的空格，使它成為一道答案為 30 的等式。

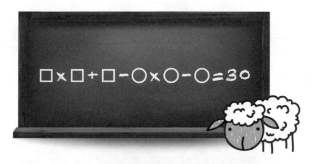

特務兔可聰明的呢，他不負眾望，很快填出了答案：

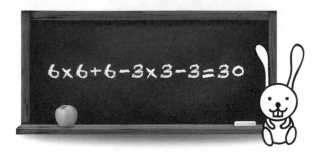

一向嚴謹的小豬，這次真是馬虎了，揉著胖嘟嘟的腮，
瞪著眼竟然將數字 3 看成了數字 8。奇怪的是，他按照
自己的思路，竟然也填出了這道等式。
你知道他是怎麼填出來的嗎？

## 52▶ 歪打正著 答案

$$8 \times 8 + 8 - 6 \times 6 - 6 = 30$$

## 53▶ 神奇的算式 ★☆☆

請在等號左右的空格內，分別填入 1、2、3，使之成為
一道神奇的算式。

你能很快填完嗎？

$$987\square6\square45 \times \square = \square96\square487\square5$$

## 53 神奇的算式 答案

由被乘數的個位數字可以判斷，

一位的乘數只能為3

98716245×3＝296148735

## 54 對號入座 ★☆☆

將數字 2、3、4、5、6、7、8、9 分別使用一次,使它們組成兩道等於 111 的算式。

如果告訴你第二道算式的答案是「$59 \times 2 - 7 = 111$」,試試看,第一道的加法算式你能填出多少種呢?

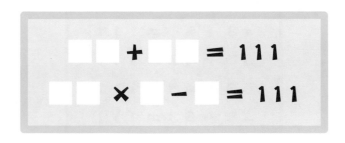

## 54 對號入座 答案

由於給出了一道等式,且知道這道加法算式中不會再出現已填過的數字 2、5、7、9,剩下的數字只有 3、4、6、8 了,這幾個數字填成兩位數加兩位數答案為 111 的算式,可以填出四種不同答案。

$$43 + 68 = 111$$
$$68 + 43 = 111$$
$$63 + 48 = 111$$
$$48 + 63 = 111$$

六 妙填趣式

55 ▶ **巧湊算式** ★☆☆

請將數字 3、4、5、6、7、8 分別填入下面的空格內，使它們成為兩道答案分別為 2.5 和 3.5 的等式。

試試看，你能填出來嗎？

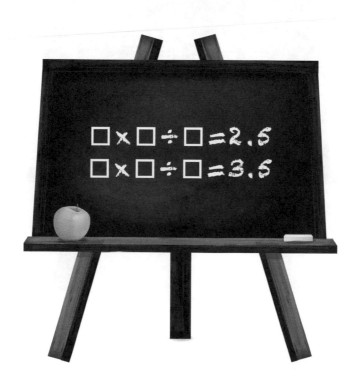

### 55 巧湊算式 答案

答案不唯一！
$3 \times 5 \div 6 = 2.5$
$4 \times 7 \div 8 = 3.5$

## 56▸ ㄅ個連續數　　　　　　　　★☆☆

這裡有一道有趣的算式,請在圓圈內依次填上 5 個連續
自然數,使等式成立。

試試看,你能完成嗎?

## 56 5個連續數 答案

$$\sqrt{1 + 2 \times 3 \times 4} = 5$$

### 57 機智填數 ★☆☆

這裡有兩道有趣的算式,請將 1、2、5、6、7、8、9 填入空格內,使等式能夠相等。

如何填呢?快來試試吧!

$$\boxed{\phantom{0}}^2 + \boxed{\phantom{0}}^2 = 3\,\boxed{\phantom{0}}$$

$$\boxed{\phantom{0}}^2 + \boxed{\phantom{0}}^2 - \boxed{\phantom{0}}^2 = 4\,\boxed{\phantom{0}}$$

## 57 機智填數 答案

$$1^2 + 6^2 = 37$$

$$9^2 + 5^2 - 8^2 = 42$$

## 58 各就各位 ★☆☆

請在空格內填入 5、6、7、8 這四個數字，使等式能夠成立。

你能很快完成嗎？來試試吧！

0.□×0.□＝0.□□

0.□÷0.□＝0.□□

58 各就各位 答案

$0.7 \times 0.8 = 0.56$

$0.6 \div 0.8 = 0.75$

116

## 59▶ 好填的數　　　　　　　　★☆☆

算式中有四個空格，長頸鹿博士要求大家在空格內填入四個不同的數字，使等式能夠成立。小山羊毛毛不好意思地說：「長頸鹿博士，請提示一下填哪些數字好嗎？」長頸鹿博士爽快地說：「好，那就填 3、4、5、6 這四個數字吧！」……

你能很快完成嗎？來試試吧！

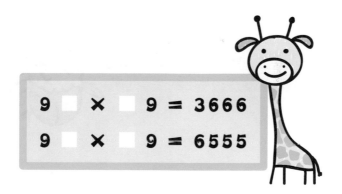

### 59▶ 好填的數 答案

你可以根據乘數的個位數字估算及推理，進而填出這四個數字。

$$9\,4 \times 3\,9 = 3666$$

$$9\,5 \times 6\,9 = 6555$$

## 60 不得相同　　　　　　　　　★☆☆

請在下方空格內填入適當數字，使三個等式都成立，且填入數字不能重複。

你能完成嗎？來試試吧！

60▶ 不得相同 答案

$3 \times 9 = 27$

$6 \times 9 = 54$

$9 \times 9 = 81$

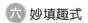

61 顛三倒四　　　　　　　　　　　★★☆

請你將 5、6、7、8、9 填入下面的算式，使之成為一道
正確的等式。

你能夠分別填出來嗎？

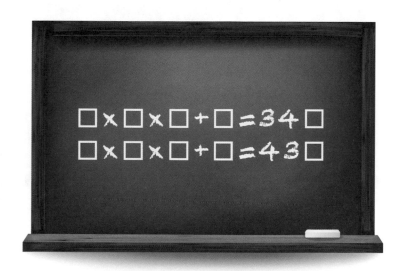

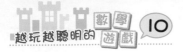

61▶ 顛三倒四 答案

$$6 \times 7 \times 8 + 9 = 345$$

$$6 \times 8 \times 9 + 5 = 437$$

## 62 老爺爺的年齡　　　　　　　　★★☆

有一天，小明見到一位白鬍子、白眉毛的老爺爺。老人
特別健康，還特別喜歡與小朋友們一起玩遊戲。當他知
道小明想知道他的年齡時，老爺爺出了這樣一道題：

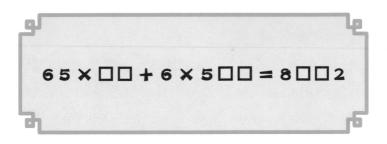

$$65 \times \square\square + 6 \times 5\square\square = 8\square\square2$$

在空格內填入老爺爺的年齡，上面的這個算式就能相等。
你能猜出老爺爺的年齡嗎？

## 62 老爺爺的年齡 答案

老爺爺今年82歲！

你不妨這樣想：既然老爺爺的年齡為兩位數，就先假設這個數為 AB，再透過審題發現，可根據兩積之和的個位數字來判斷。

已知和的個位數字為2。運用試驗法，你會發現一個特別有趣的現象：假如 B 為 0，那和的個位數字也會是 0；假如 B 為 1，那麼「65×□1（積的個位數為5）＋6×5□1（積的個位數為6）」，和的個位數字也會是1，與2不符，故捨去它們；那麼 B 這個數字為2時，和的個位數字恰好是2（如果不相信這個規律，可以逐一測試），因此算式變成了「65×□2＋6×5□2＝8□22」。

再來，既然是個老爺爺，他的年齡應該是多少呢？九十幾歲、八十幾歲？經過測試可知 AB 表示的數為82。

$$65 \times 82 + 6 \times 582 = 8822$$

此題利用末位思維法、試驗法求解，不僅化繁為簡，且妙趣橫生。

## 63 支吾豬哭了　　　　　★★☆

特務兔非常機靈，他帶領一群小伙伴：慢慢牛、支吾豬、
瓜瓜鴨、寶寶熊、靈靈猴，展開了一次填算式遊戲比賽。
題目是這樣的：

請在空格內填入 1、2、3、4、5、6 各一次，使它組成等
式。

$$\square\square - \square - \square - \square - \square = 11$$
$$\square\square - \square - \square - \square - \square = 22$$
$$\square\square - \square - \square - \square - \square = 33$$
$$\square\square - \square - \square - \square - \square = 44$$
$$\square\square - \square - \square - \square - \square = 55$$

為了公平起見，他要求大家從上面抽出一道題，一天的
時間，誰最先完成就可得到他們的年度優勝獎。

第二天，他們約定來交答案了，支吾豬抹著眼淚、哭著
來，因為他沒有填出所要求的答案。

想想看，你知道支吾豬抽到哪道題嗎？

## 63▶ 支吾豬哭了 答案

支吾豬抽到答案為 44 的算式，此題是填不出來的！

$$25 - 6 - 4 - 3 - 1 = 11$$
$$35 - 6 - 4 - 2 - 1 = 22$$
$$45 - 6 - 3 - 2 - 1 = 33$$
$$65 - 4 - 3 - 2 - 1 = 55$$

## 64 巧妙的算式　　★★☆

動物山莊在進行智力競賽，題目也是非常奇特：

請你在空格內填入數字 1、2、3、4、5、6、7、8、9 各一次，統籌安排一下這些數字，使它們與＋、－、×、÷ 合成兩道答案為 100 的算式。

提示：除號後面的數為 7

一向有數學天才之稱的特務兔找出了自己的答案：

$54 \times 2 - 8 = 100$

$63 \div 7 + 91 = 100$

慢吞吞的支吾豬也終於找到了自己的答案：

$13 \times 8 - 4 = 100$

$56 \div 7 + 92 = 100$

試試看，你能找出自己的答案嗎？

## 64▶ 巧妙的算式 答案

你可以從7的倍數14考慮，
就不難填出答案！

$$53 \times 2 - 6 = 100$$

$$14 \div 7 + 98 = 100$$

## 65 方框圓圈 ★★☆

算式中出現了方框圓圈兩種不同的符號，只知道它們分別代表一個偶數數字。

你能根據算式表明的關係，猜出各是多少嗎？

65 方框圓圈 答案

$$92 \times 244 = 22448$$

## 66▶ 動腦填數　　　　　　　　　　★★★

這裡有兩道有趣的算式，每道題的空格內，分別填上數字 2、3、4、5、6、7、8、9 各一次，使之恢復成相等的算式。

你能完成嗎？

$$\bigcirc \times (\bigcirc + \bigcirc + \bigcirc + \bigcirc + \bigcirc - \bigcirc) = 111$$

$$\bigcirc\bigcirc\bigcirc \times (\bigcirc\bigcirc\bigcirc\bigcirc - \bigcirc) = 1111111$$

## 66 動腦填數 答案

$3 \times 37 = 111$ 是大家熟悉的算式吧！因此，不難填出第一道算式。

$$3 \times (4 + 5 + 6 + 7 + 8 + 9 - 2) = 111$$

同樣道理，將 1111111 質因數分解後，也能填出答案。

$$239 \times (4657 - 8) = 1111111$$

### 67 巧妙填數　　　★★★

特務兔與支吾豬在玩趣味數學遊戲。

這次是小松鼠篷篷幫忙出題：

請你將數字 1、2、3、4、5、6 分別填入空格，構成一道小數除法。

特務兔對支吾豬說：「豬豬，你如果能填出來，我就能填出來與你不一樣的答案。你先來！」

支吾豬：「怎麼……怎麼又是我先來？這道題還不知道有沒有答案呢！」

特務兔笑笑說：「你只要填出一種，我就填出另一種，有什麼不公平的？」

小松鼠篷篷也笑而不答。

你知道特務兔耍了什麼花招嗎？

## 67 巧妙填數 答案

由於填出一種算式，只要將它的商與除數交換位置就能成為新算式。所以，特務兔只是不想動腦筋而已！

$$3.6 \div 1.5 = 2.4$$

$$3.6 \div 2.4 = 1.5$$

## 68 兩道等式 ★★★

鬍子爺爺給大家出了這樣一道題：

要求在空格內填入 1、2、3、4、5、6、7、8 這八個數字，

使之成為兩道等式。看仔細，式中出現了小數點。

你能填出來嗎？試試吧！

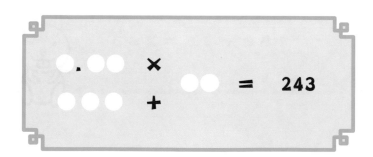

68▶ 兩道等式 答案

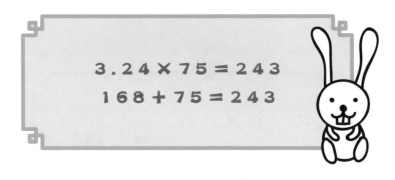

$$3.24 \times 75 = 243$$
$$168 + 75 = 243$$

# 數學、詩與美

Ron Aharoni　著

蔡聰明　譯

數學與詩有什麼關係呢？似乎是毫無關係。數學處理的是抽象的事物；詩處理的是感情的事情。然而，兩者具有某種本質上的共通點，那就是：美。本書嘗試要解開這兩個領域之間的類似之謎，探討數學論述與詩如何以相同的方式感動我們，並證明它們能夠激起相同的美感。